Playtime 陪伴鋼琴系列

拜爾 併用曲集

第四級 Level 4

編者｜何真真、劉怡君

音樂編曲製作｜何真真、劉怡君

插圖設計｜Pencil

美術編輯｜沈育姍

出版發行｜麥書國際文化事業有限公司
台北市辛亥路一段40號4F
TEL：886-2-23636166
FAX：886-2-23627353

http：//www.musicmusic.com.tw

郵政劃撥帳號｜17694713

戶名｜麥書國際文化事業有限公司

中華民國96年7月 初版

編者的話

親愛的老師、小朋友：

歡迎來到「陪伴鋼琴系列」playtime的音樂世界，讓我們一起來彈奏一首首動聽又有趣的曲子及探索各種不同的音樂風格。本系列的鋼琴課程是以拜爾程度為規劃藍本，精心設計出一套確實配合拜爾及其他教本進度的併用教材，使老師和學習者使用起來容易上手。

本教材製作過程嚴謹，除了在選曲時仔細考慮曲子旋律、音域（手指位置）及難易適性之外，最大的特色是我們為每一首樂曲製作了優美好聽的伴奏卡拉，使學生更容易學習也更愛演奏。伴奏CD裡的音樂曲風非常多樣：古典、爵士、搖滾、New Age………甚至中國音樂，相信定能開啟學生的音樂視野，及激發他們的學習興趣！

伴奏卡拉CD也可做為學生音樂會之用，每首曲子皆有前奏、間奏與尾奏，過短的曲子適度反覆，設計完整，是學生鋼琴發表會的良伴。CD內容說明：單數曲目為範例曲，包含有鋼琴部分。雙數曲目為卡拉伴奏，鋼琴部分則是消音。

陪伴鋼琴系列第四級目錄

NO.1
普世歡騰

（拜爾65-69程度）

作曲：美國聖誕歌謠
編曲：何真真

CD1/01.02

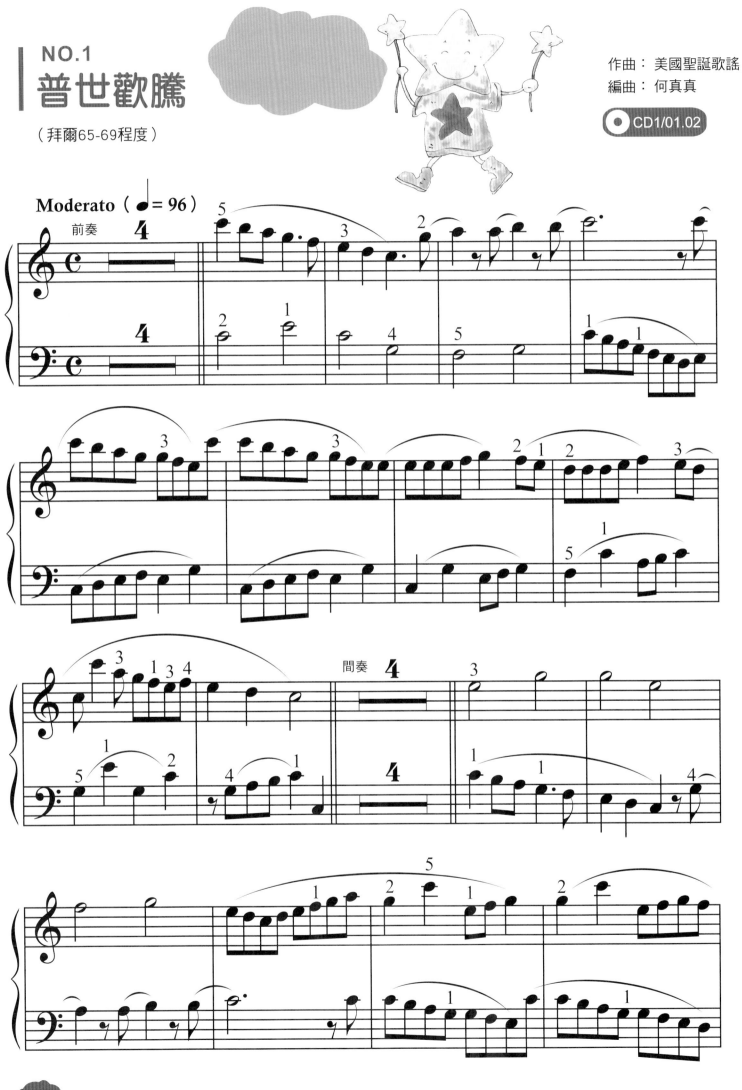

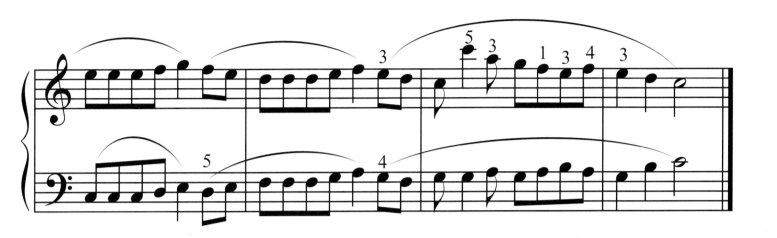

NO.2
我的女孩

（拜爾65-69程度）

作曲：英國歌謠
編曲：劉怡君

CD1/03.04

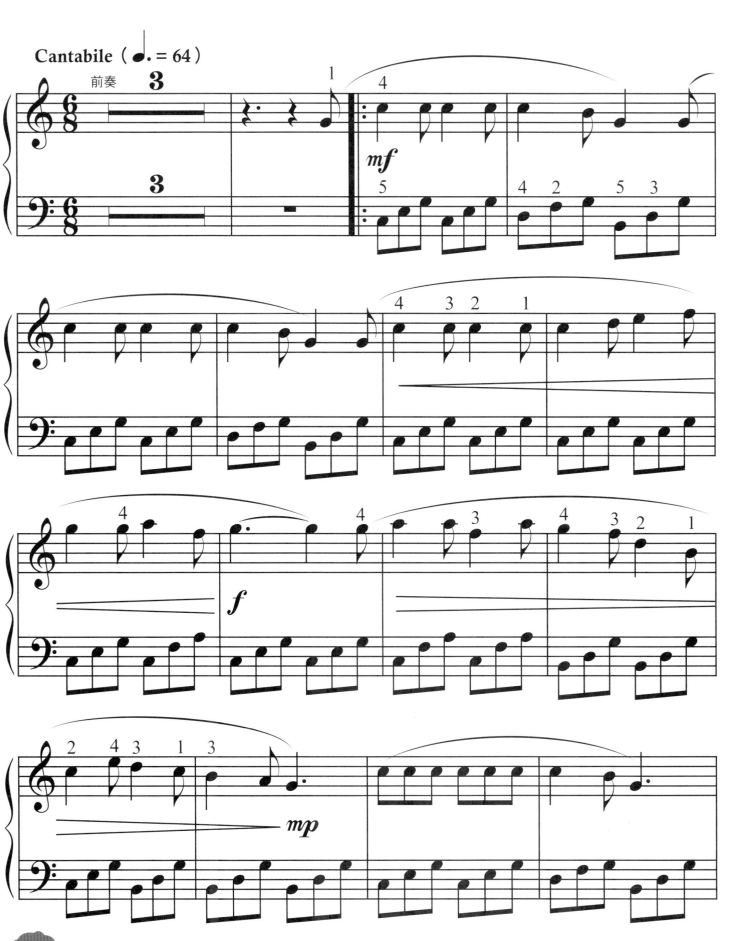

6

© 2007 Vision Quest Publishing Inc., Ltd.

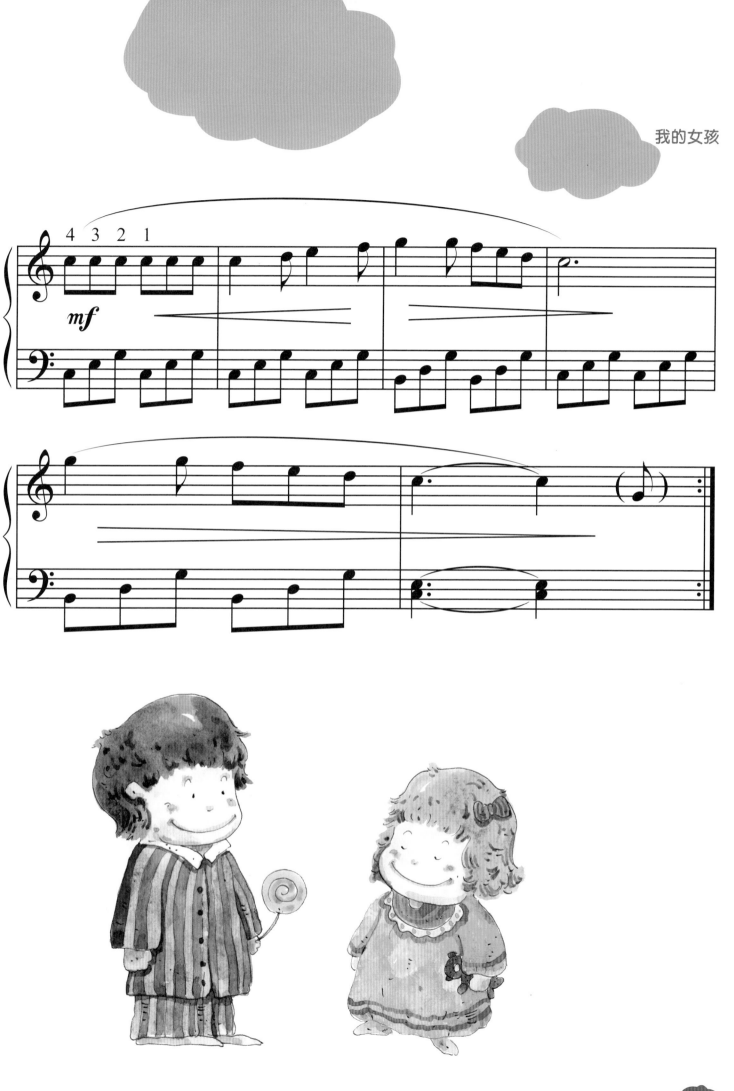

我的女孩

NO.3
我的太陽
（拜爾65-69程度）

作曲：義大利歌謠
編曲：何真真

CD1/05.06

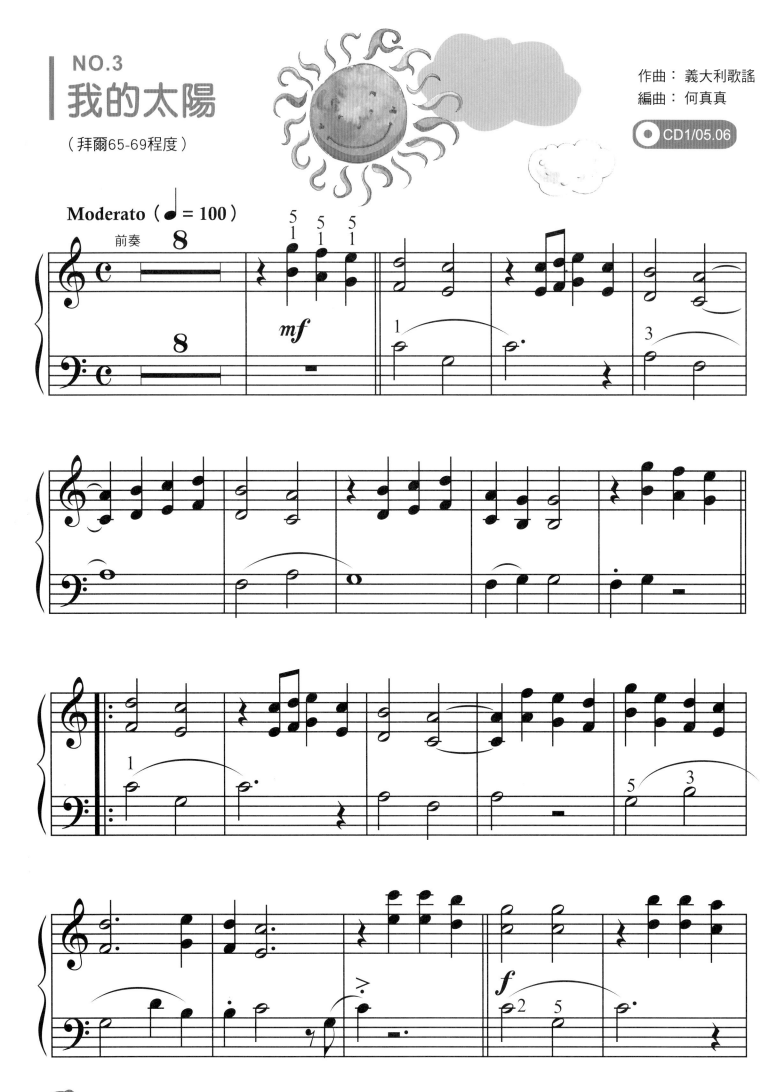

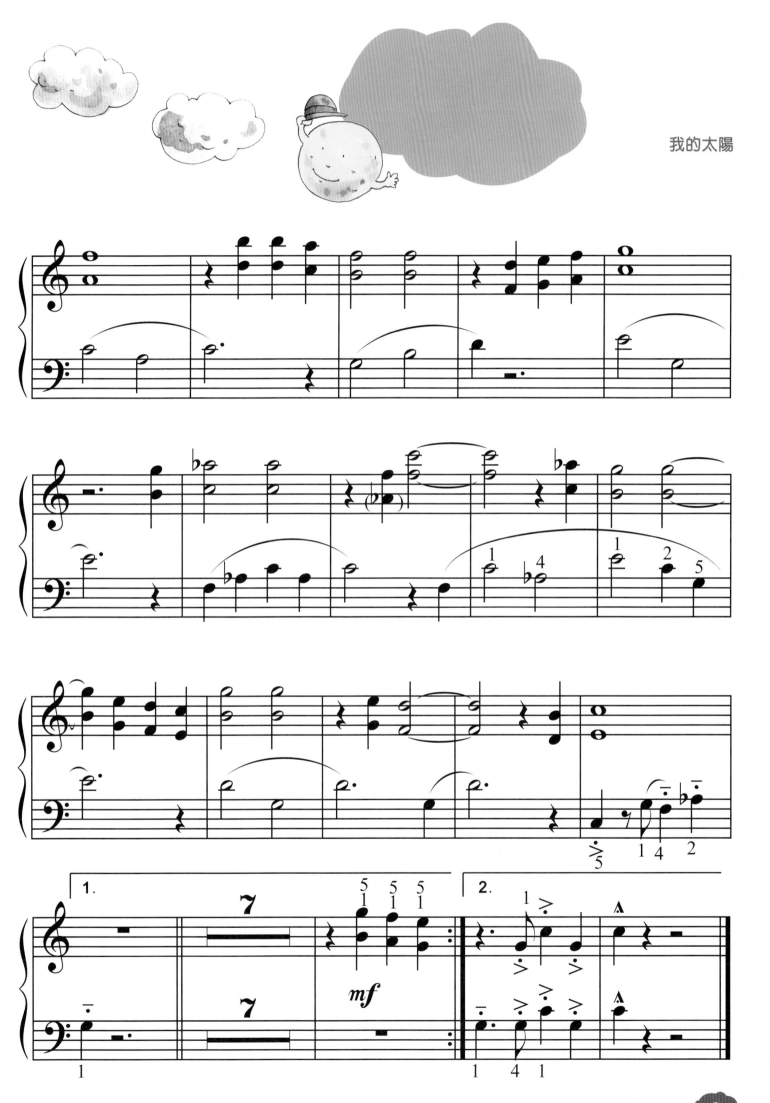

我的太陽

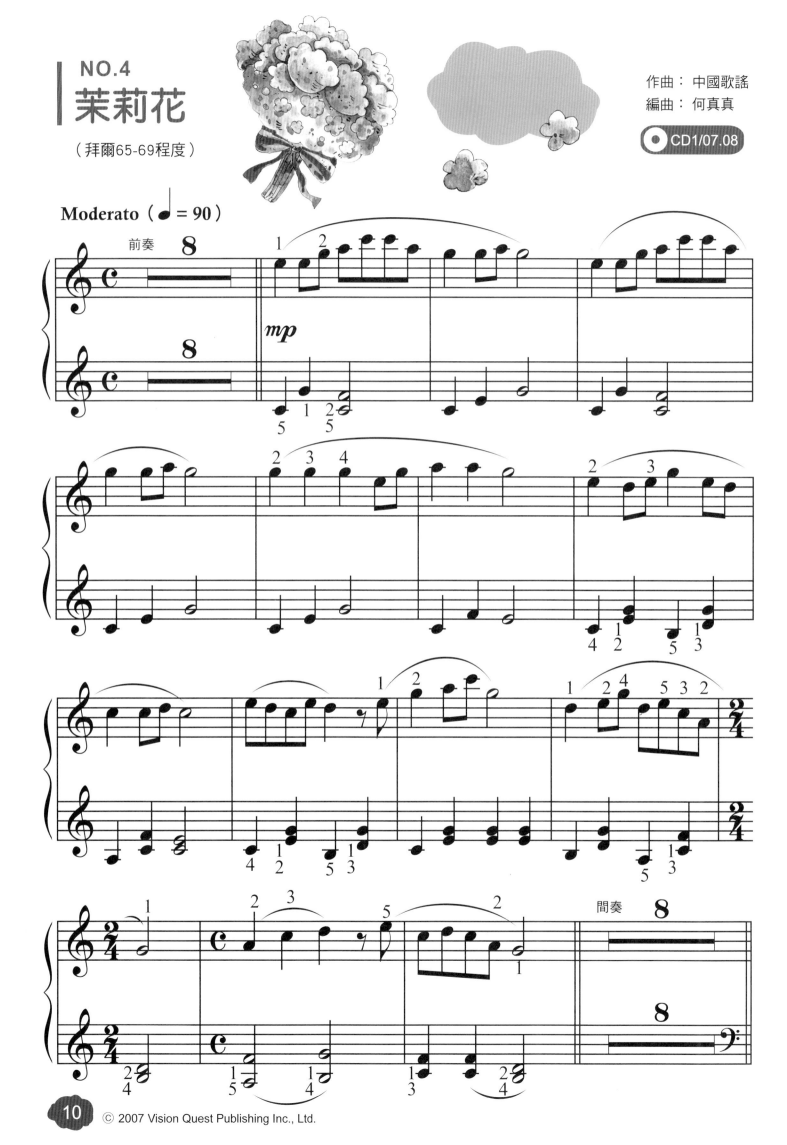

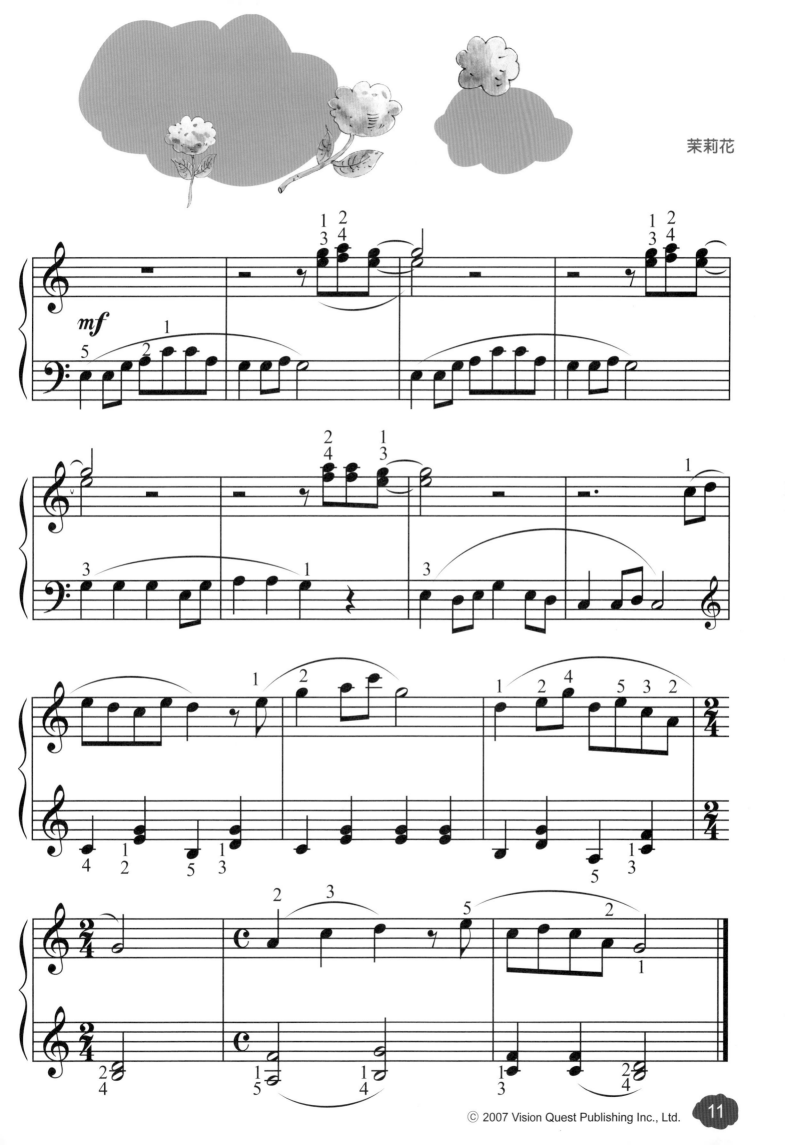

茉莉花

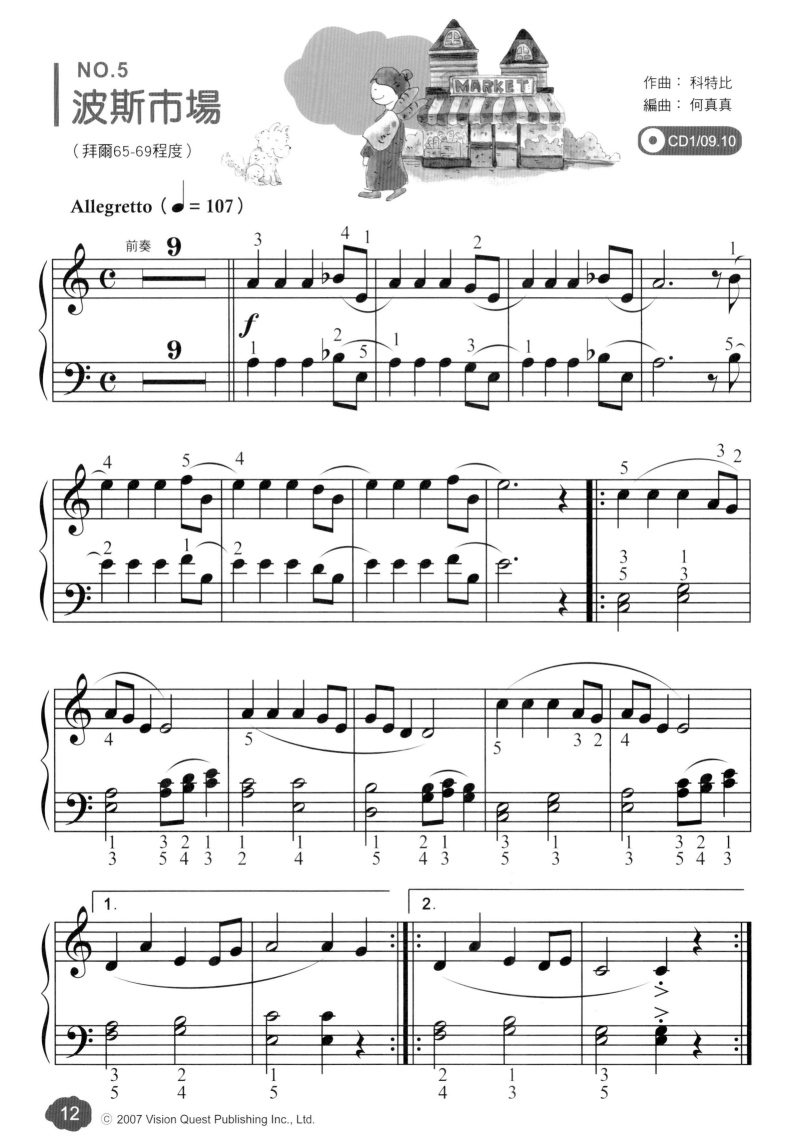

NO.5
波斯市場

（拜爾65-69程度）

作曲：科特比
編曲：何真真

CD1/09.10

Allegretto（♩= 107）

12

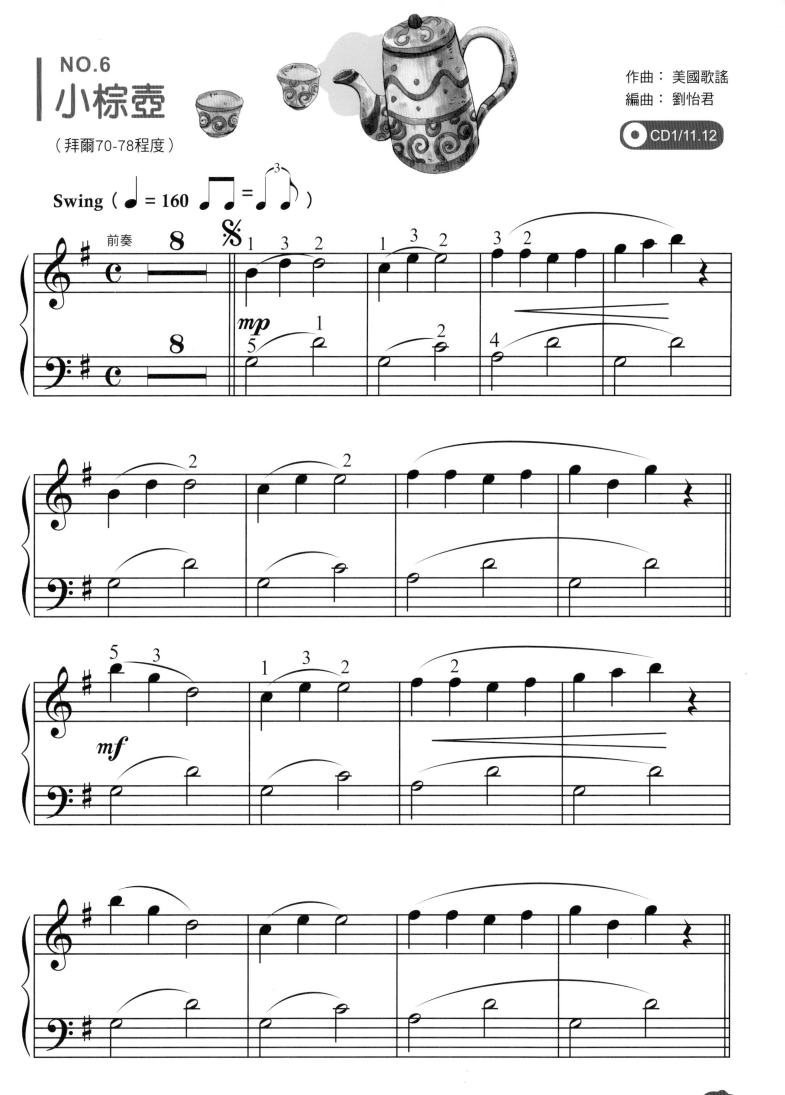

小棕壺

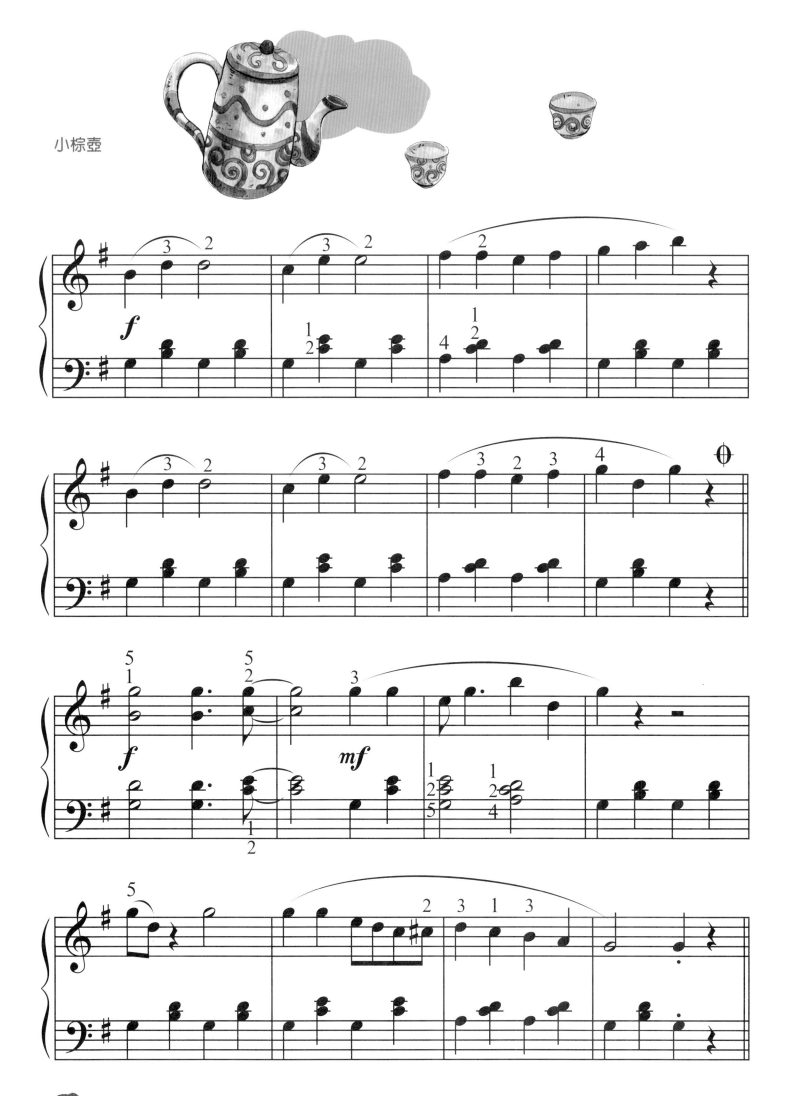

小棕壺

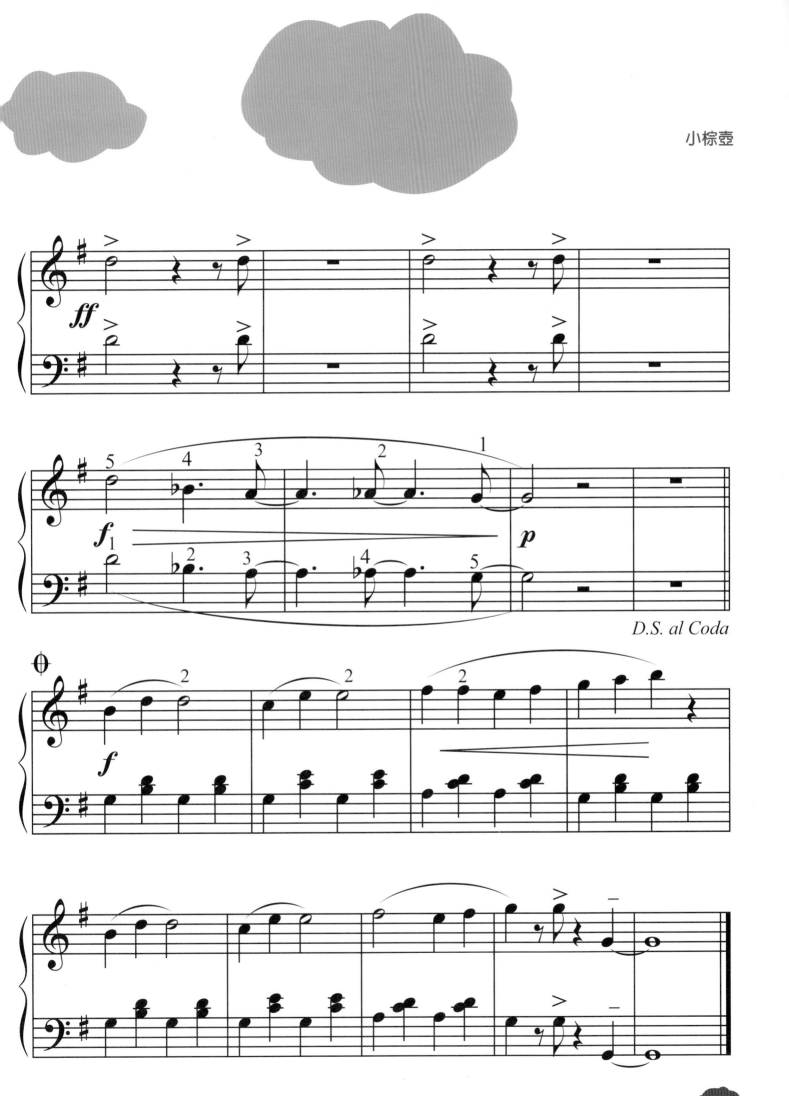

D.S. al Coda

15

NO.7
祖父的大鐘

（拜爾70-78程度）

作曲：沃克
編曲：何真真

CD1/13.14

Moderato（♩= 92）

前奏

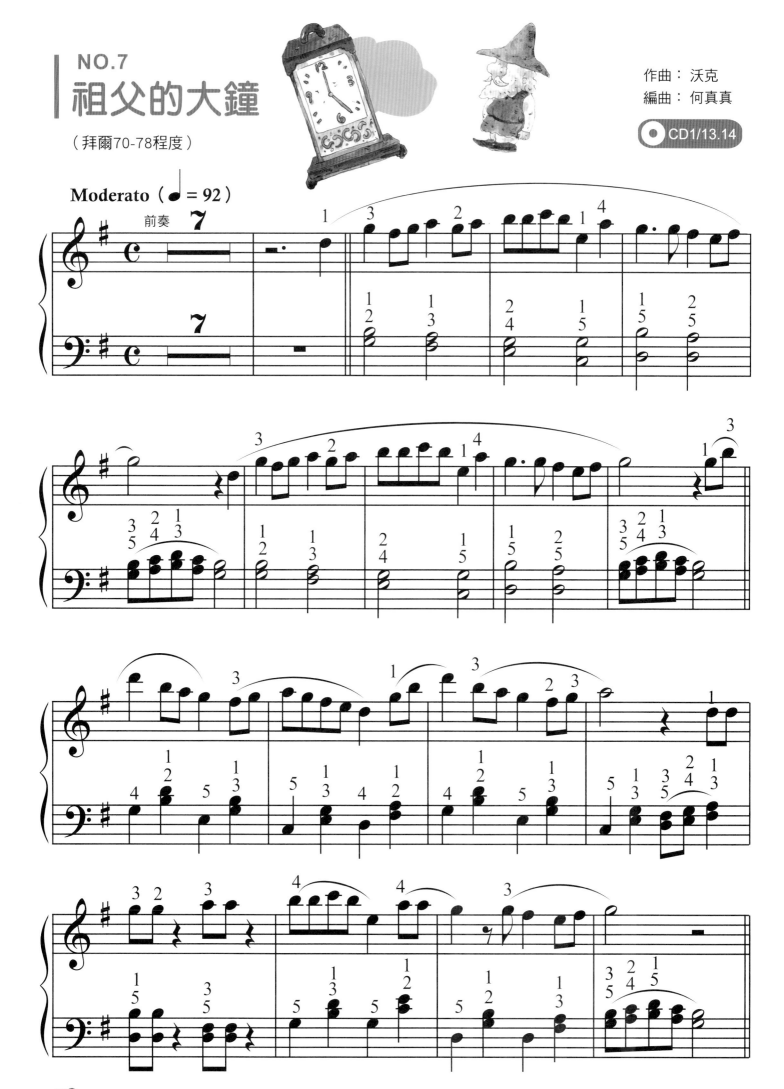

祖父的大鐘

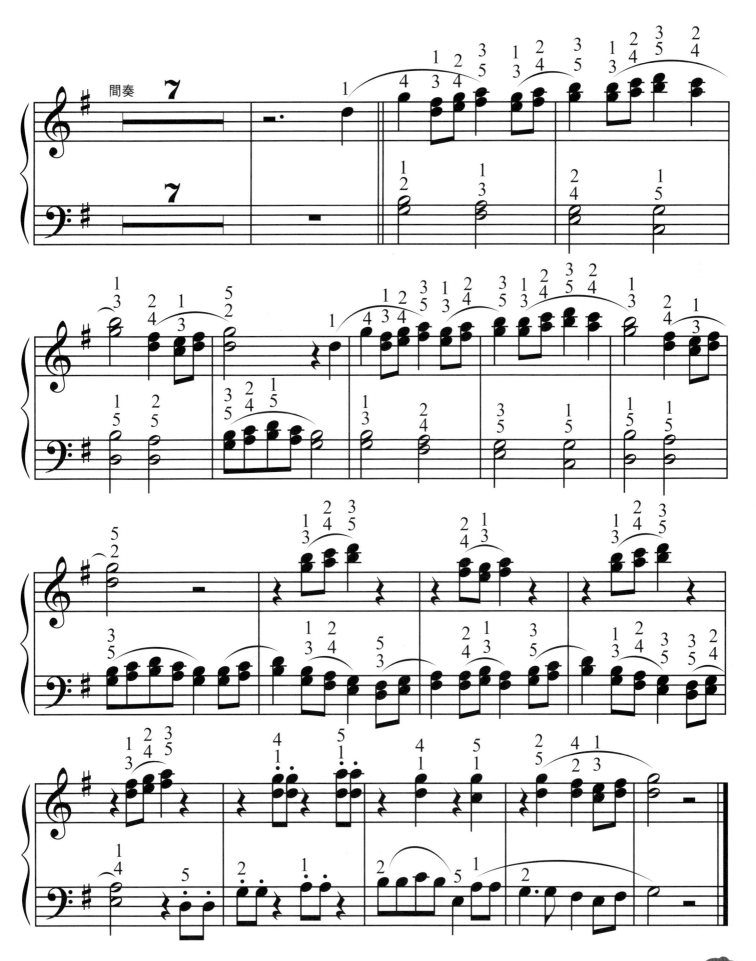

奇異恩典

（拜爾70-78程度）

作曲：蘇格蘭民謠
編曲：何真真

CD1/15.16

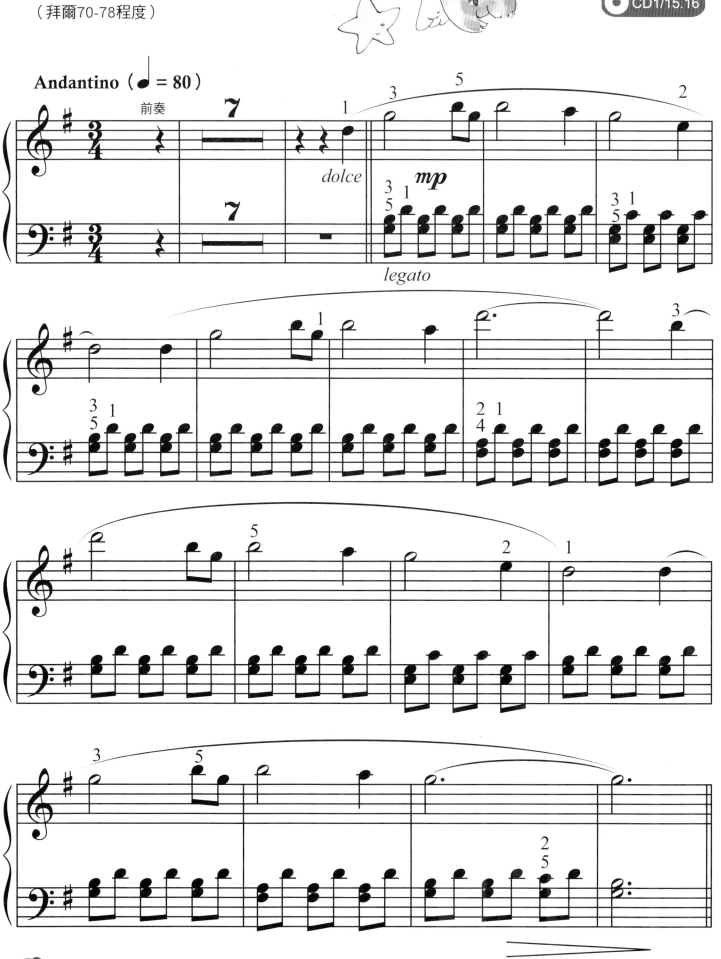

Andantino（♩ = 80）

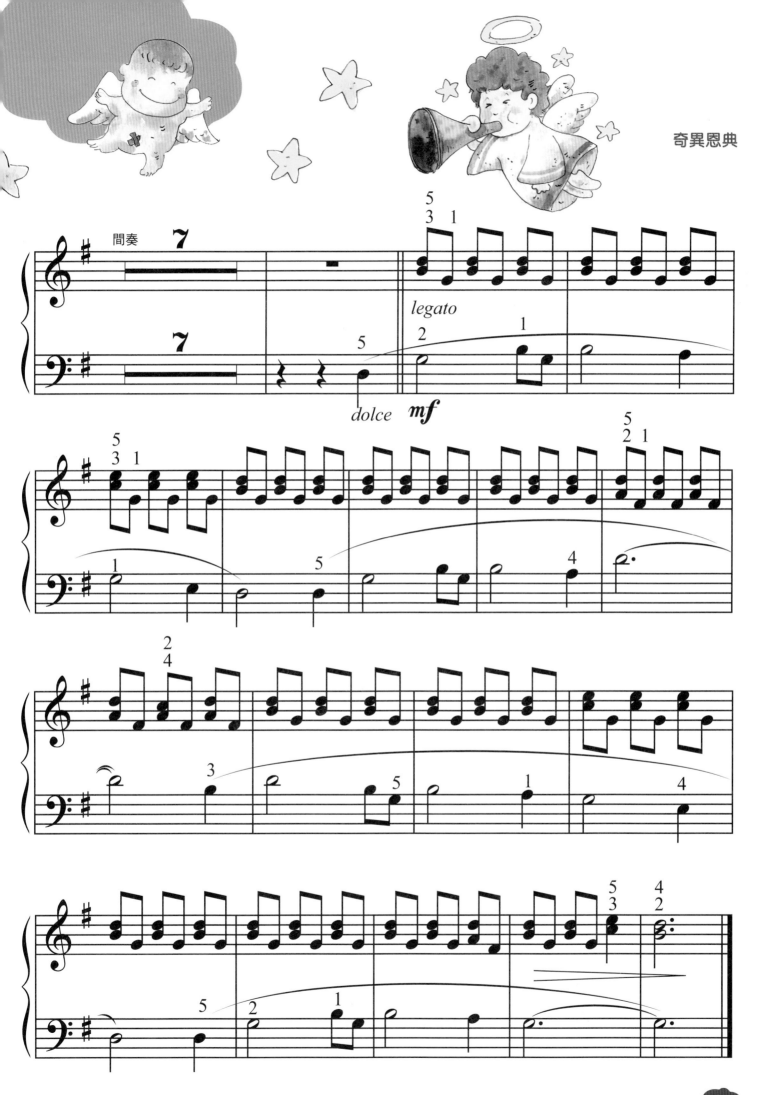

奇異恩典

NO.9
阿拉伯商人

（拜爾70-78程度）

作曲：阿拉伯歌謠
編曲：劉怡君

CD1/17.18

Allegro vivo（♩ = 170）

NO.10
搖船去

（拜爾70-78程度）

作曲：美國歌謠
編曲：何真真

CD1/19.20

Moderato（ ♩ = 96 ）

前奏 / 間奏

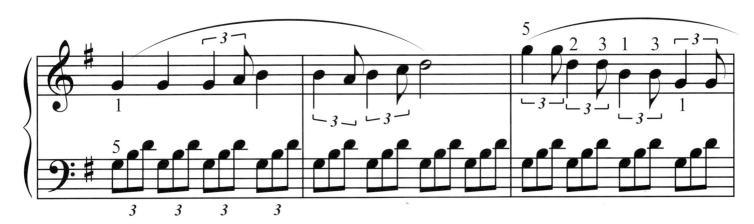

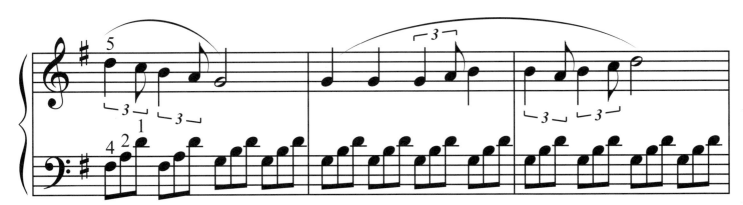

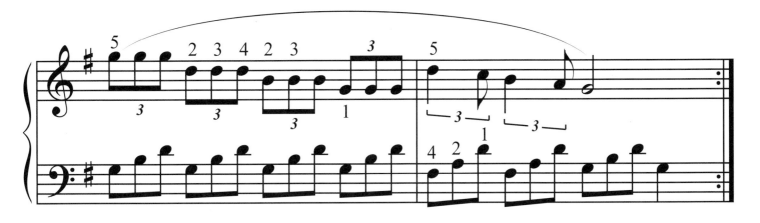

NO.11
今日英雄得勝歸

（拜爾70-78程度）

作曲：韓德爾
編曲：劉怡君

CD1/21.22

Allegretto（♩ = 114）

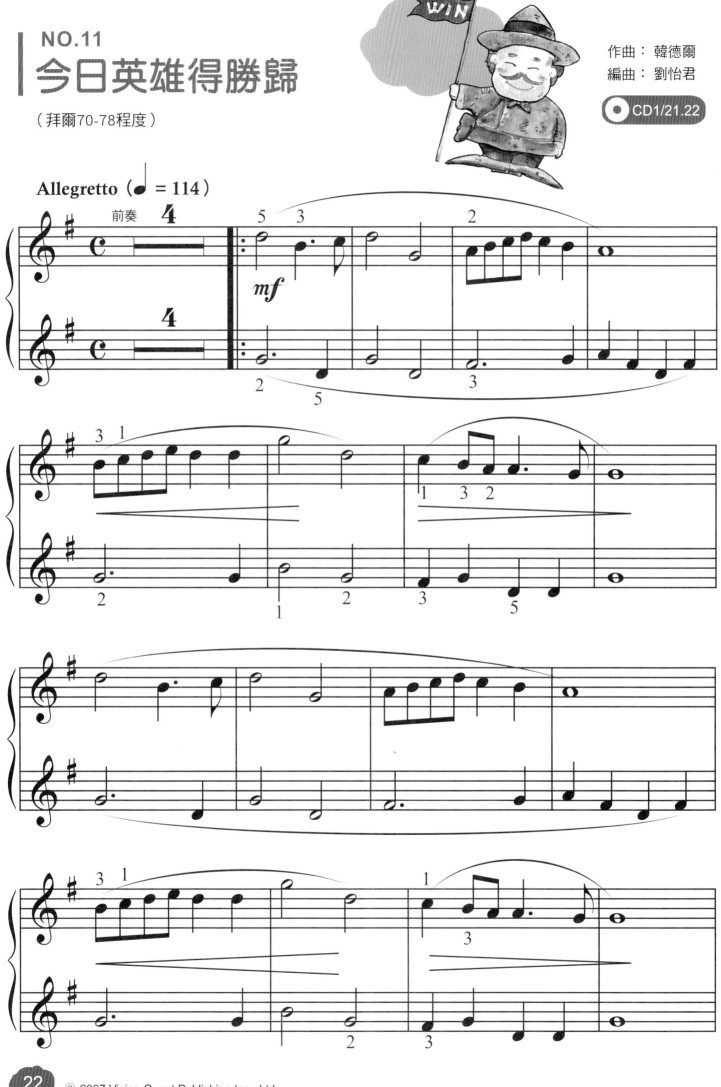

今日英雄得勝歸

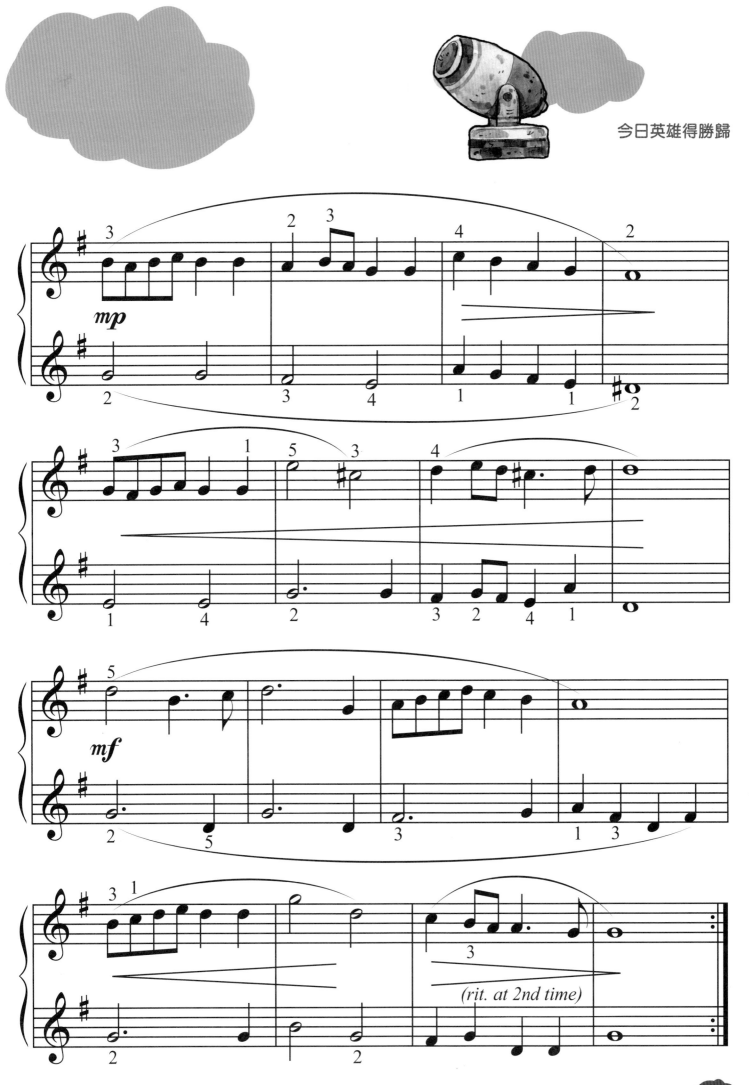

(rit. at 2nd time)

23

NO.12
小烏鴉

（拜爾70-78程度）

作曲：巴哈
編曲：劉怡君

Allegretto（♩ = 106）

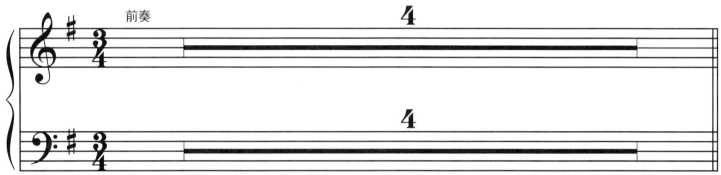

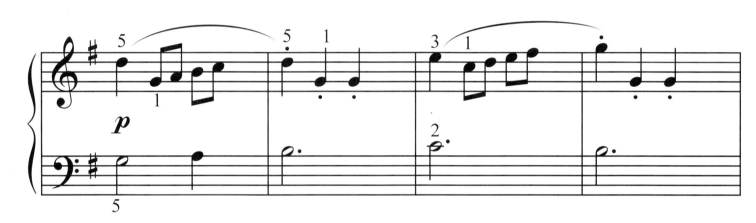

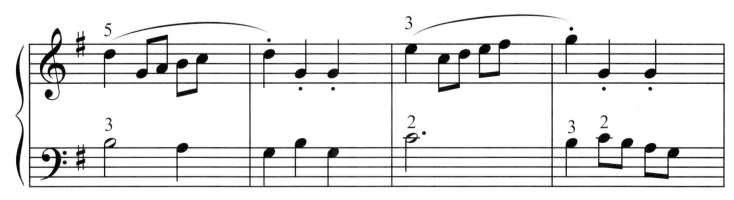

小烏鴉

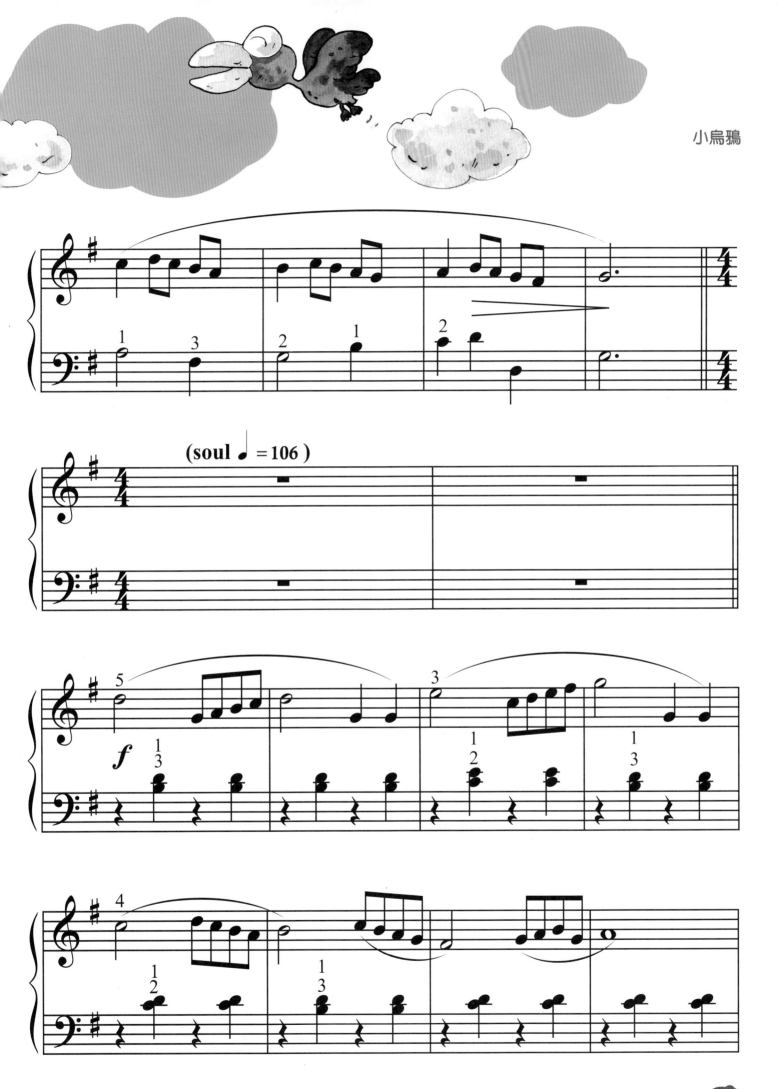

(soul ♩ = 106)

小烏鴉

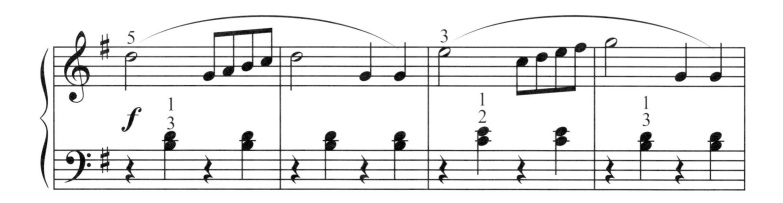

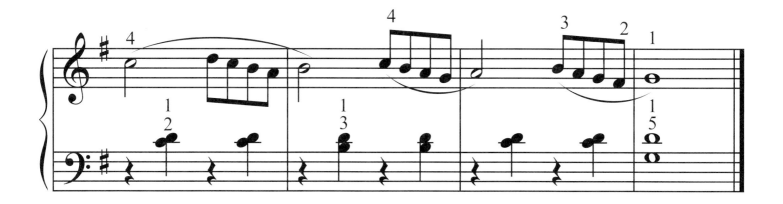

NO.13
雪梅思君
（拜爾70-78程度）

作曲：福建歌謠
編曲：劉怡君

CD2/03.04

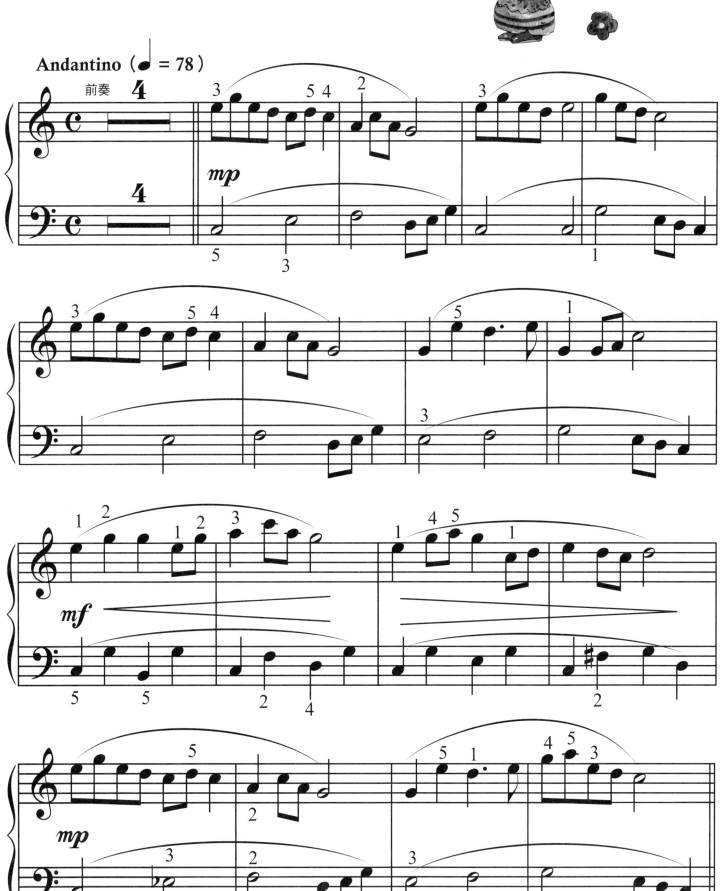

雪梅思君

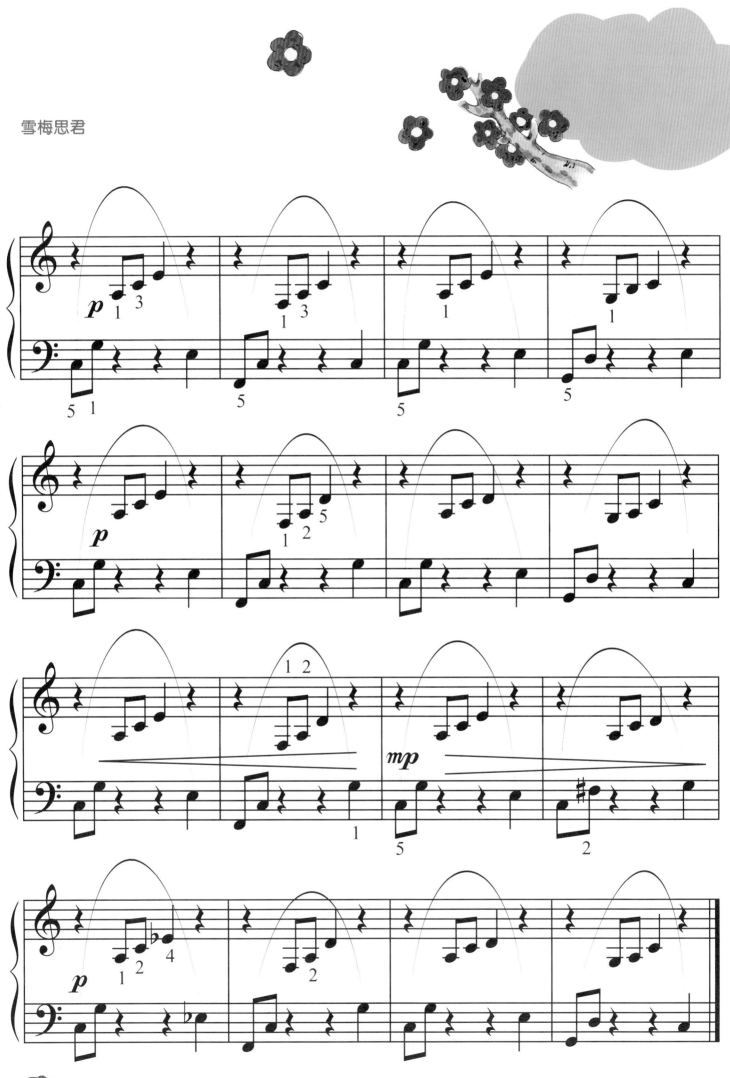

NO.14
墨西哥的聖誕節

（拜爾70-78程度）

作曲：墨西哥聖誕歌謠
編曲：劉怡君

CD2/05.06

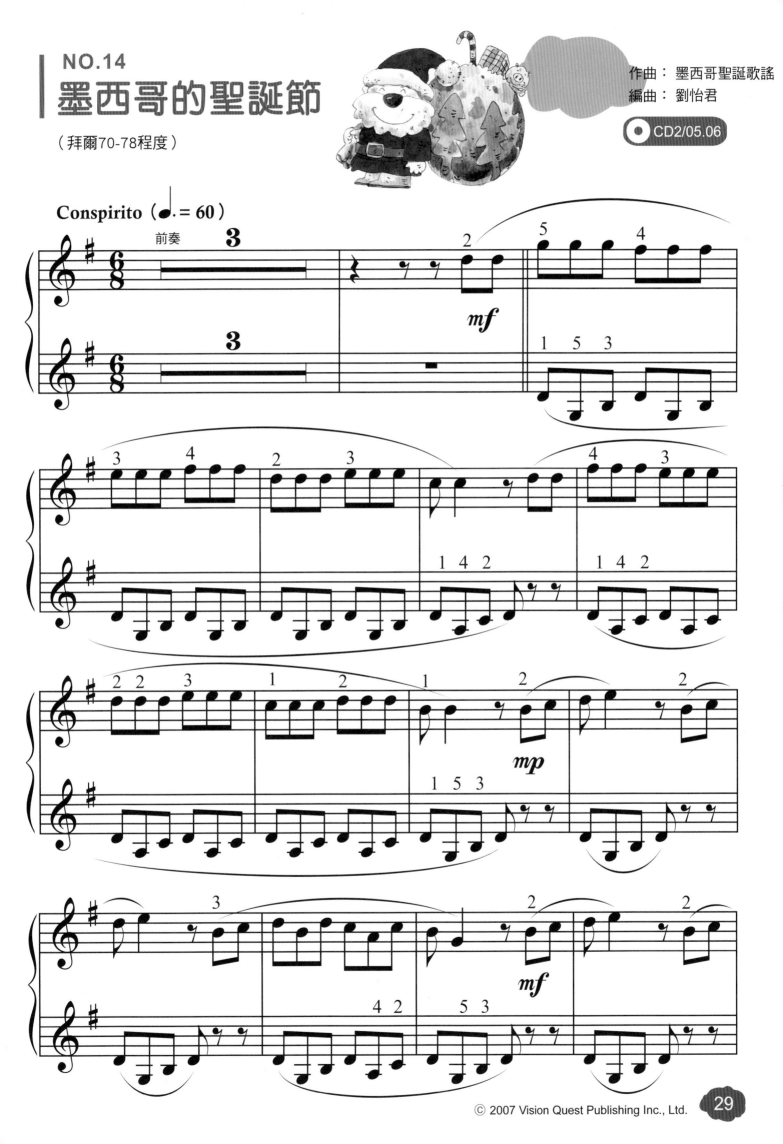

墨西哥的聖誕節

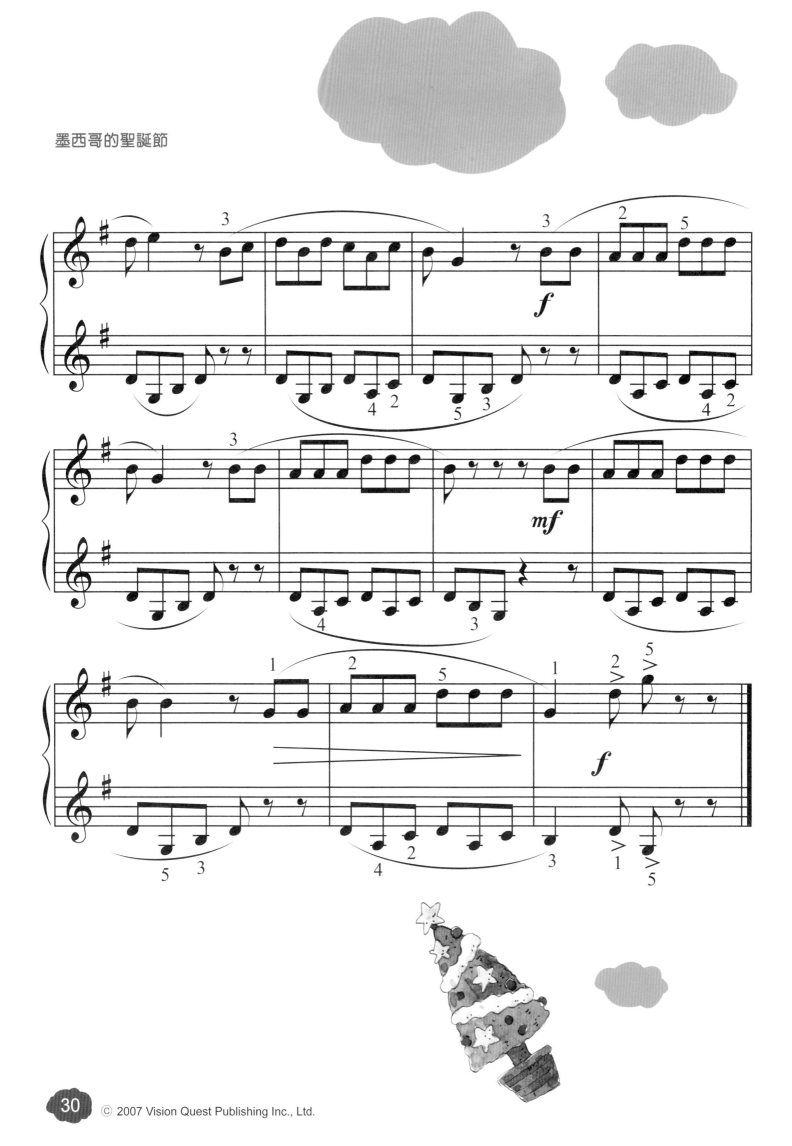

NO.15
關達拉美拉

（拜爾79-85程度）

作曲：古巴歌謠
編曲：何真真

CD2/07.08

Allegretto（♩= 120）

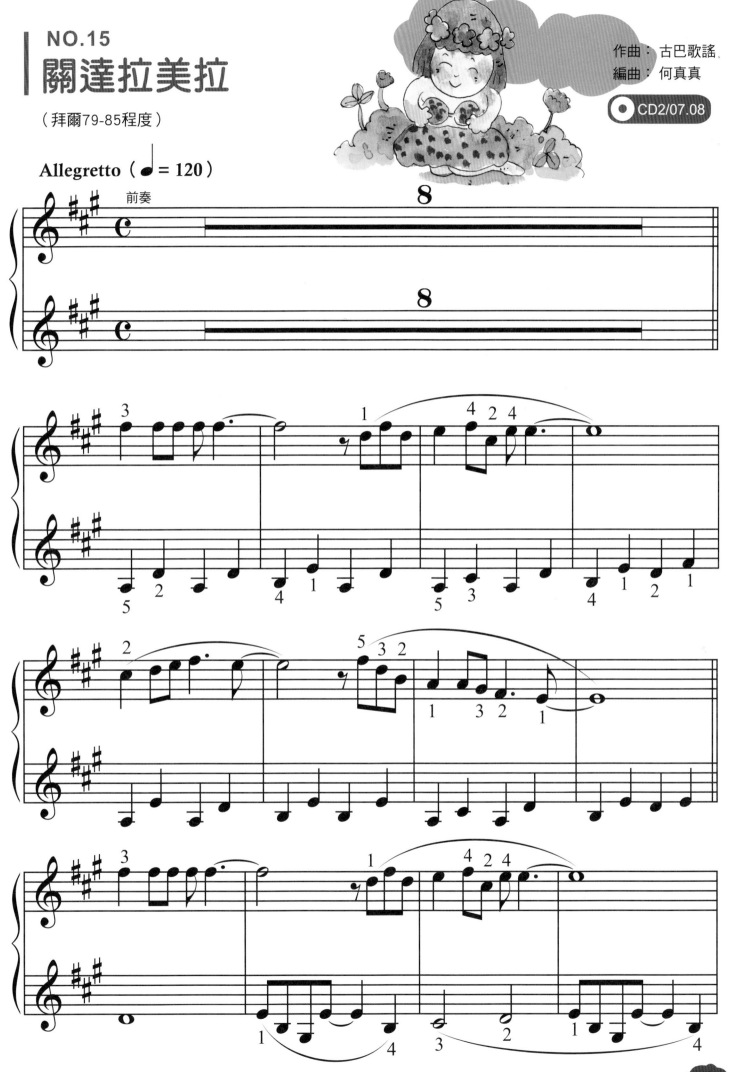

關達拉美拉

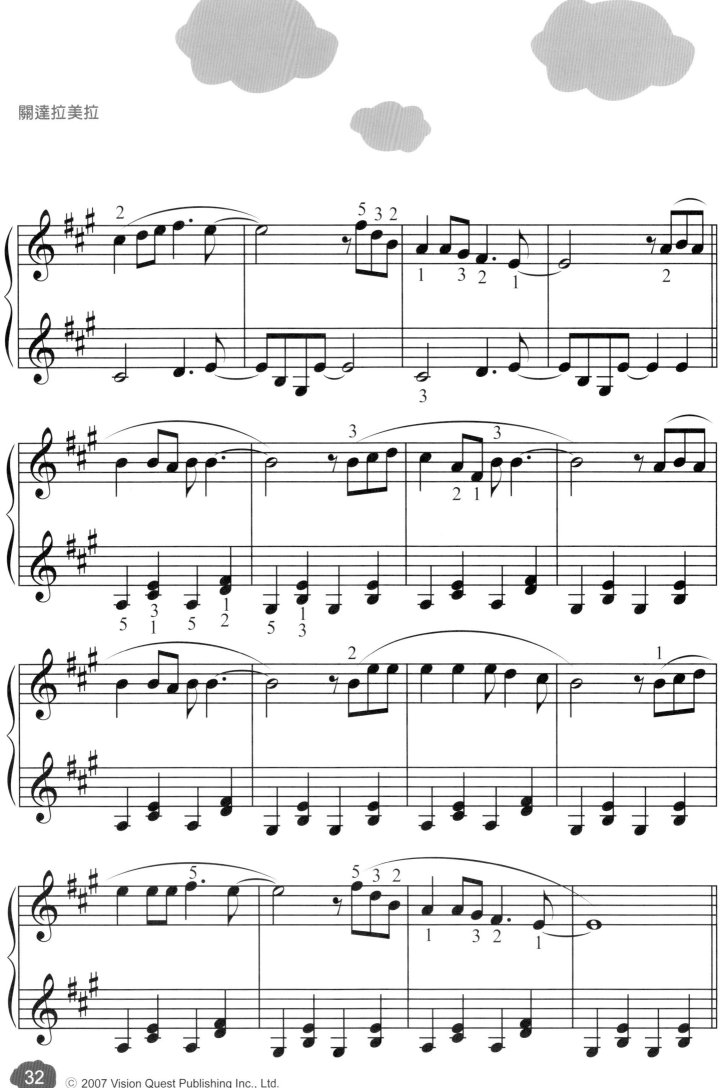

關達拉美拉

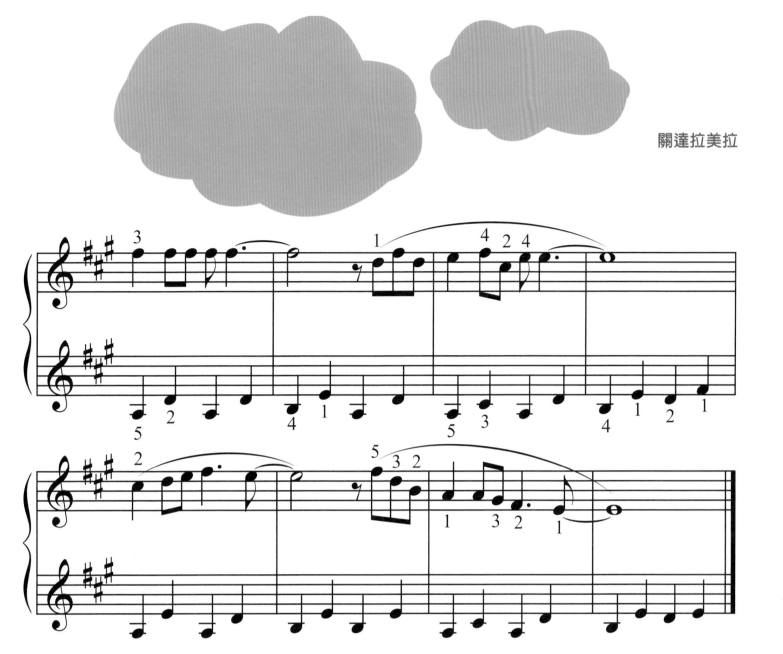

NO.16
農村酒歌
（拜爾79-85程度）

作曲：台灣民謠
編曲：何真真

CD2/09.10

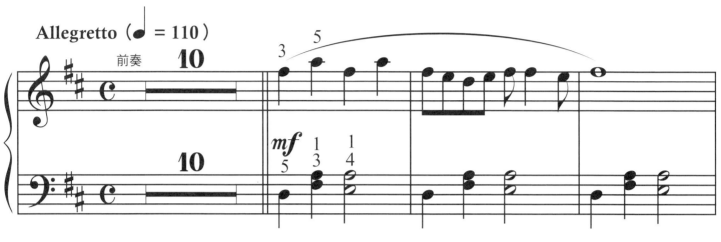

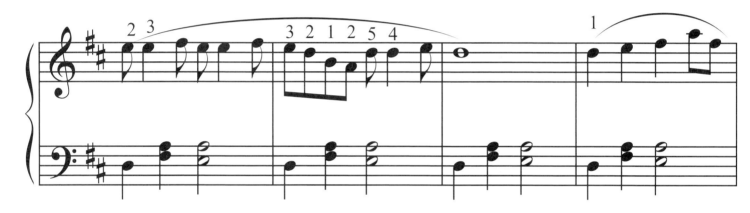

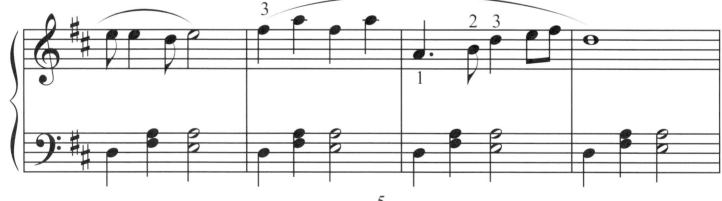

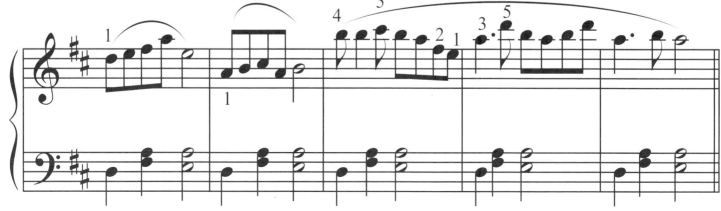

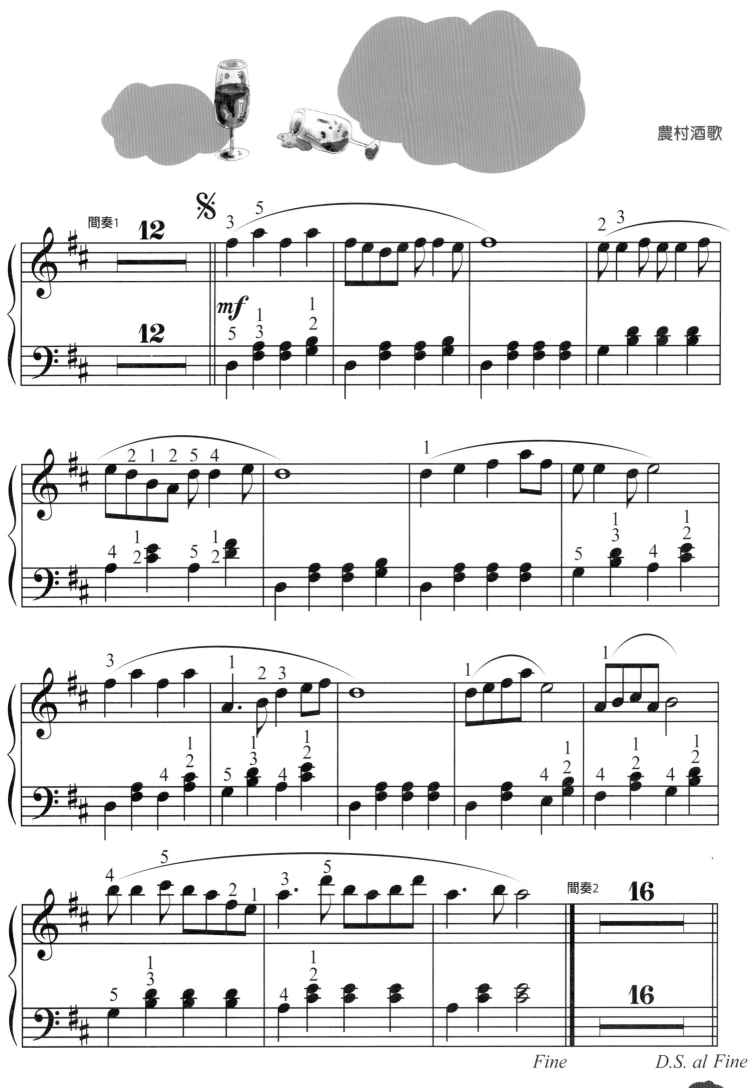

農村酒歌

Fine *D.S. al Fine*

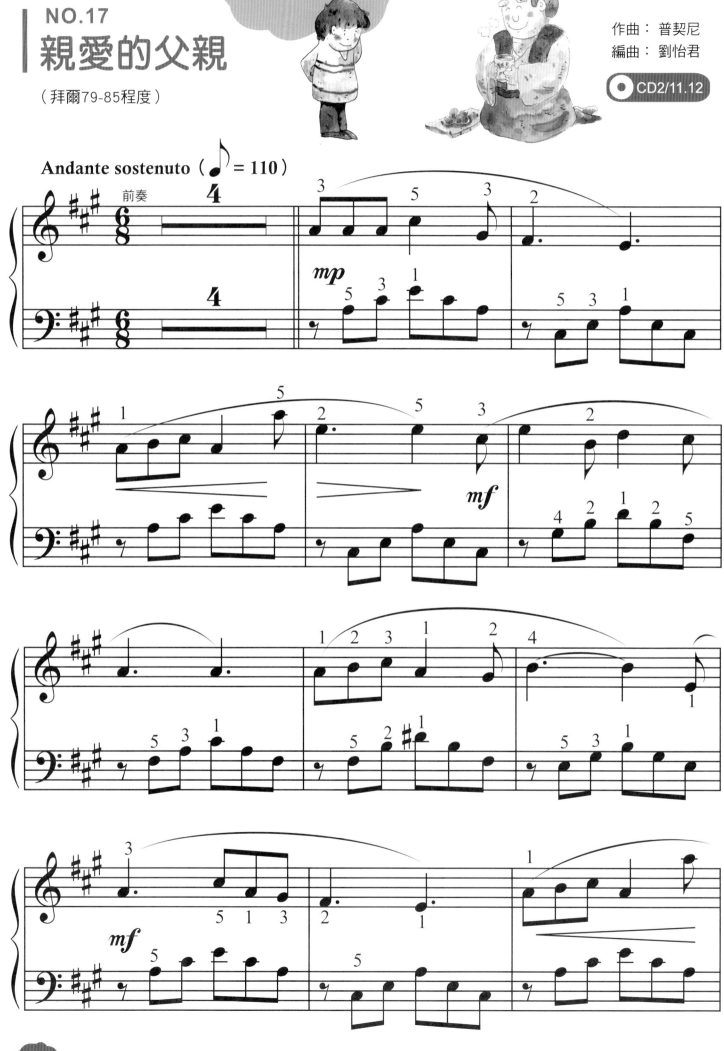

NO.17
親愛的父親
（拜爾79-85程度）

作曲：普契尼
編曲：劉怡君

CD2/11.12

Andante sostenuto (♪ = 110)

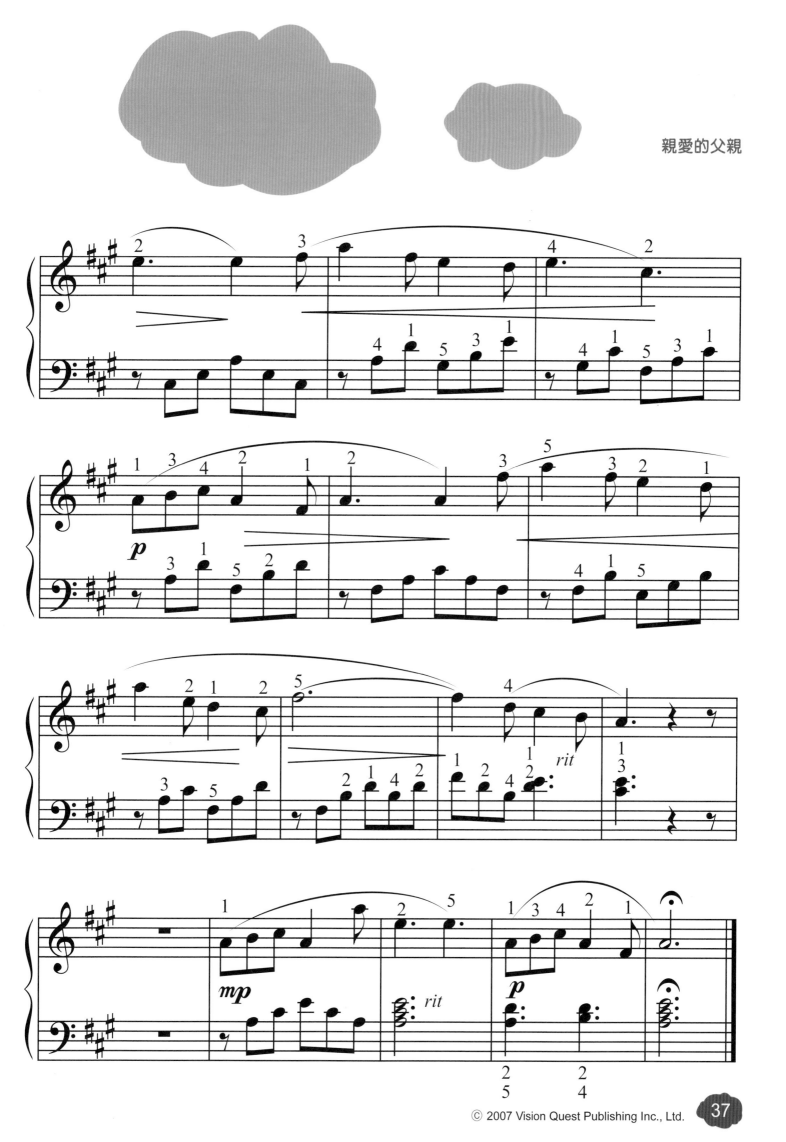

親愛的父親

© 2007 Vision Quest Publishing Inc., Ltd.

NO.18
依然在我心深處
（拜爾79-85程度）

作曲：愛爾蘭歌謠
編曲：劉怡君

CD2/13.14

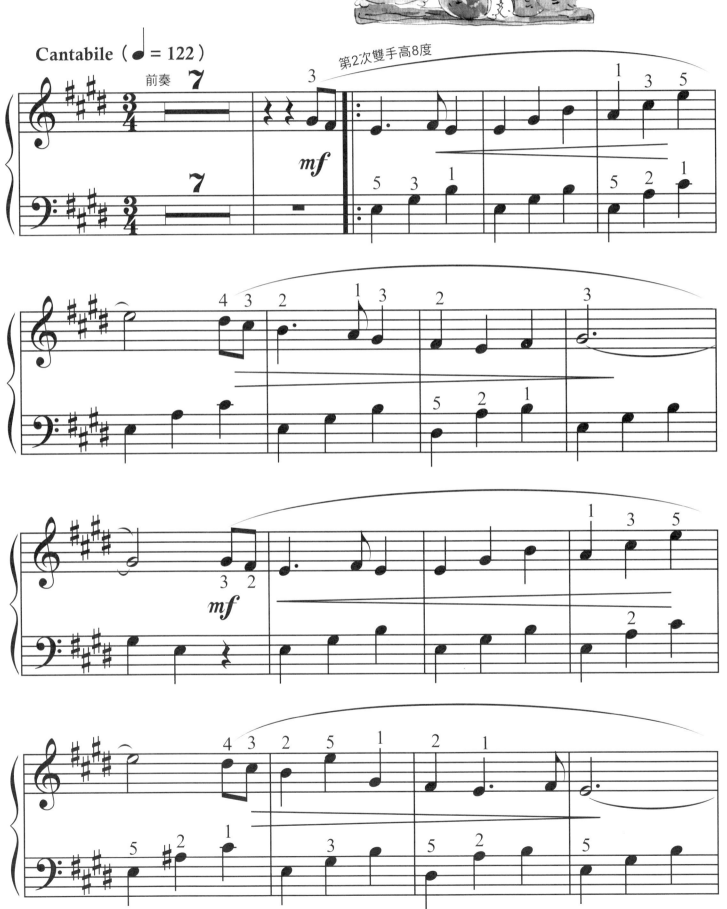

依然在我心深處

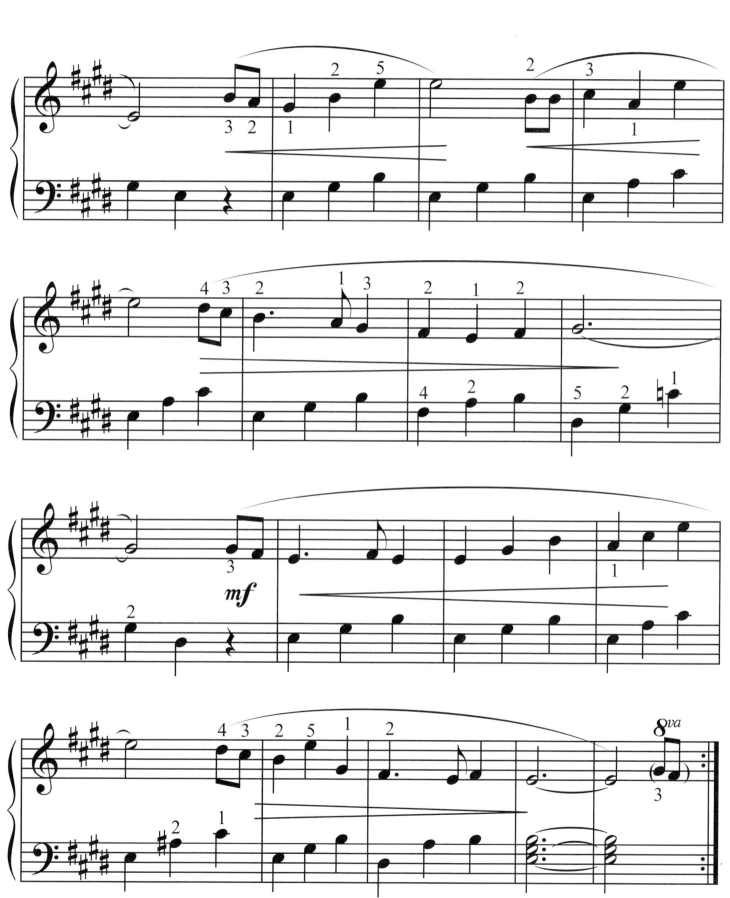

丟丟銅

（拜爾79-85程度）

作曲：台灣民謠
編曲：何真真

CD2/15.16

Allegro（♩ = 136）

前奏

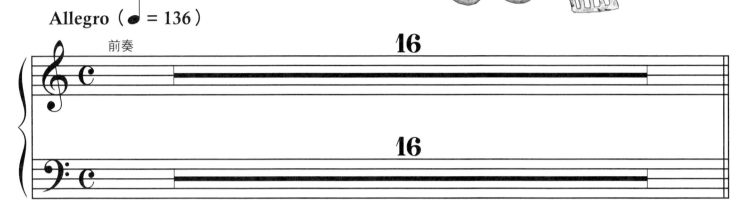

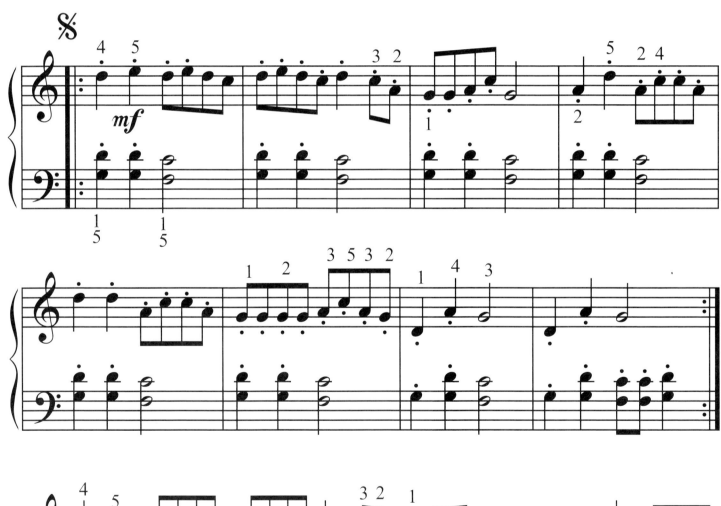

similie

丟丟銅

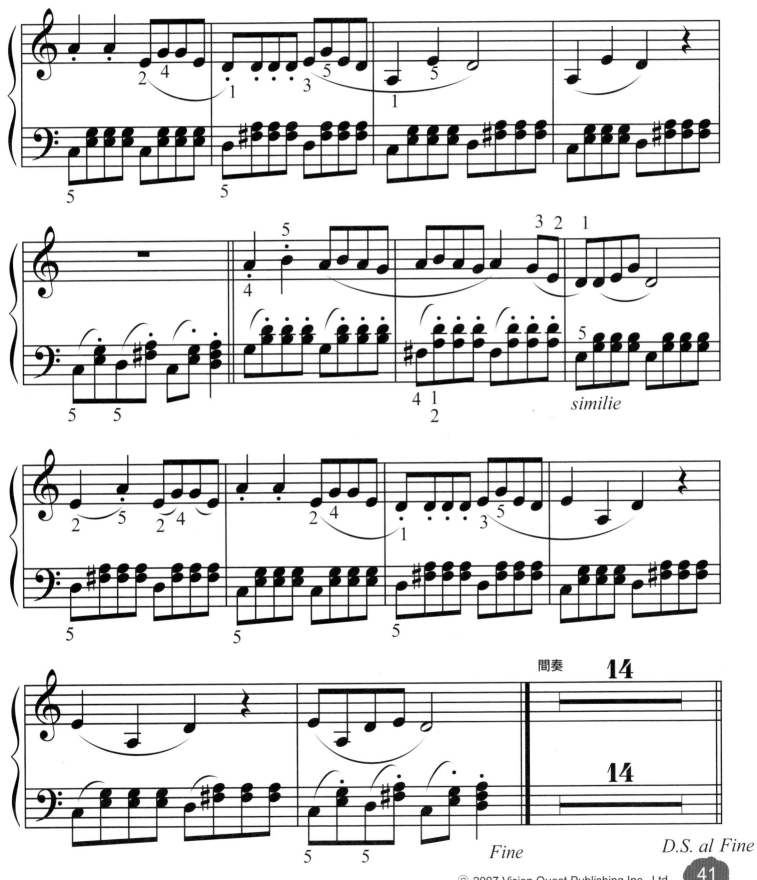

間奏 **14**

14

Fine

D.S. al Fine

NO.20
墨西哥草帽舞

（拜爾79-85程度）

作曲：墨西哥歌謠
編曲：劉怡君

CD2/17.18

墨西哥草帽舞

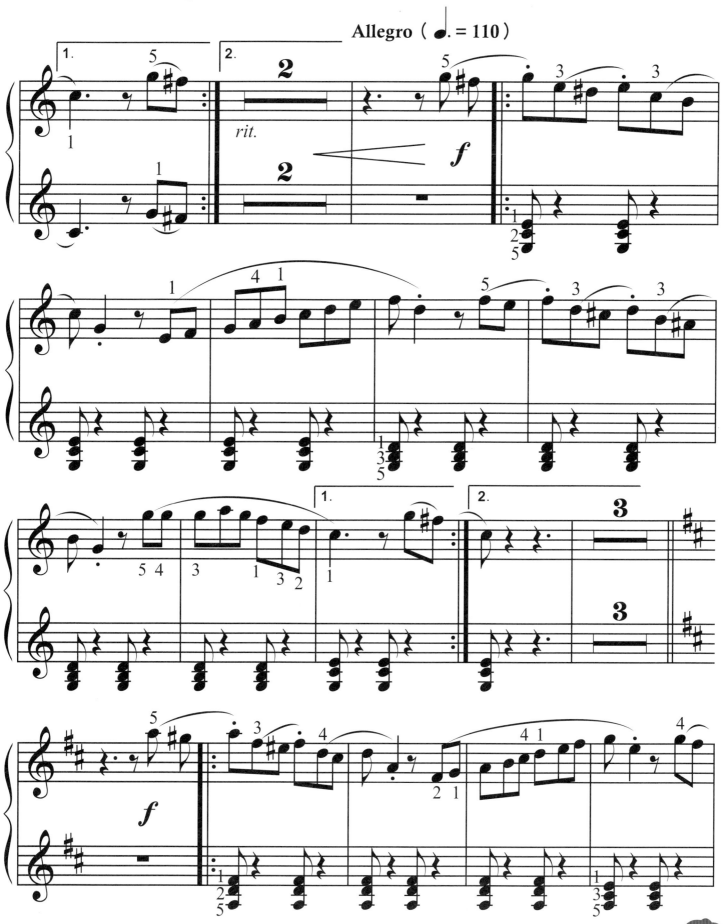

墨西哥草帽舞

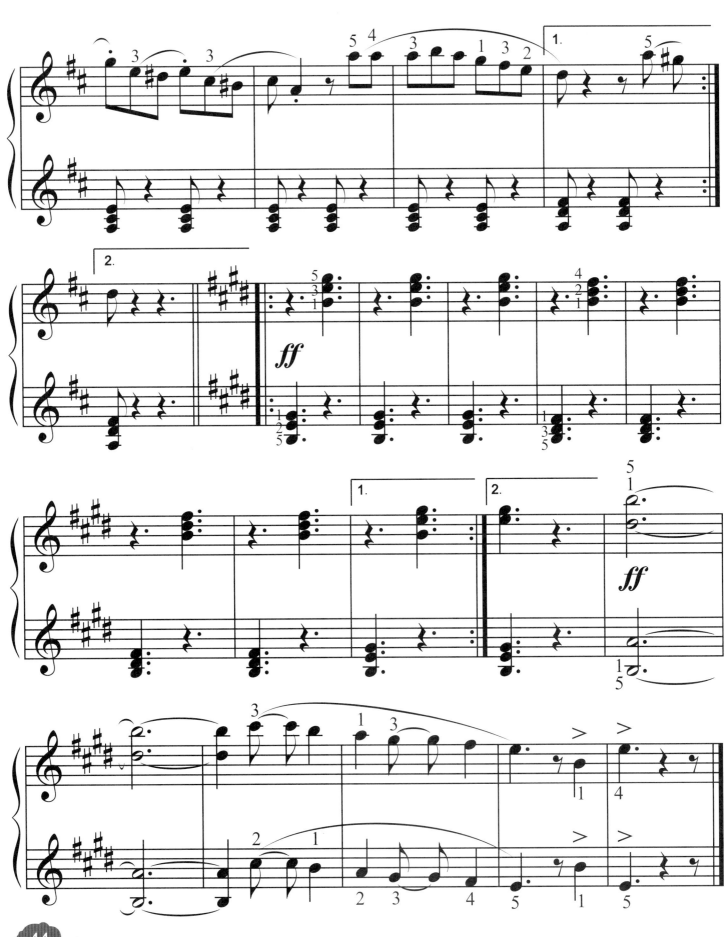

NO.21
聖母頌

（拜爾79-85程度）

作曲：舒伯特
編曲：何真真

CD2/19.20

Adagio（♩ = 55）

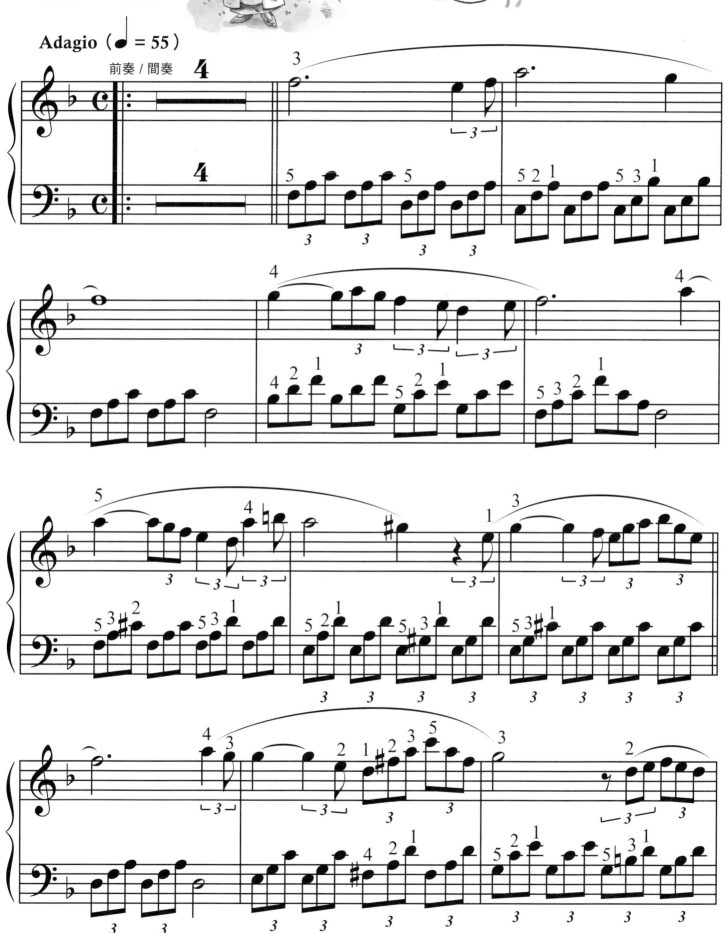

45

聖母頌

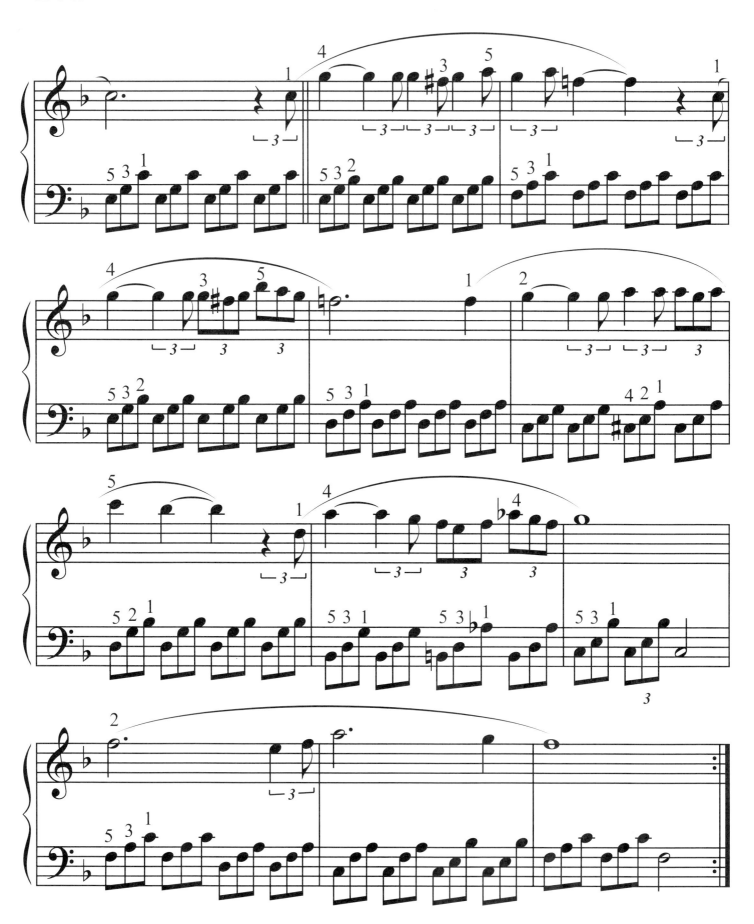

鋼琴晉級證書
Certificate Of Piano Performing

茲證明　學生
This certificate verifies

已完成 **拜爾併用曲集 第四級** 課程
has completed the course of Playtime Piano Course Level 4

並取得進入第五級資格
and may proceed to Level 5

恭禧你！
Congratulations

老師 *teacher*

日期 *date*

麥書文化

CD使用說明 / CD音軌順序

拜爾併用曲集〔第四級〕

《單數號曲目》為完整音樂，加入鋼琴彈奏的部份，建議老師在教導每一首樂曲之前，先與學生共同讀譜，並配合聆聽CD中完整音樂一次，使學生對整首曲子的進行有全盤的了解。

《雙數號曲目》為伴奏音樂，鋼琴部份消音，學生練熟曲子之後，應該配合伴奏音樂彈奏，老師也能藉此評估學生的熟練度、節奏感、技巧及音樂性。

CD 1	
Track 01	（樂譜01）普世歡騰
Track 02	（樂譜01）伴奏音樂 / 普世歡騰
Track 03	（樂譜02）我的女孩
Track 04	（樂譜02）伴奏音樂 / 我的女孩
Track 05	（樂譜03）我的太陽
Track 06	（樂譜03）伴奏音樂 / 我的太陽
Track 07	（樂譜04）茉莉花
Track 08	（樂譜04）伴奏音樂 / 茉莉花
Track 09	（樂譜05）波斯市場
Track 10	（樂譜05）伴奏音樂 / 波斯市場
Track 11	（樂譜06）小棕壺
Track 12	（樂譜06）伴奏音樂 / 小棕壺
Track 13	（樂譜07）祖父的大鐘
Track 14	（樂譜07）伴奏音樂 / 祖父的大鐘
Track 15	（樂譜08）奇異恩典
Track 16	（樂譜08）伴奏音樂 / 奇異恩典
Track 17	（樂譜09）阿拉伯商人
Track 18	（樂譜09）伴奏音樂 / 阿拉伯商人
Track 19	（樂譜10）搖船去
Track 20	（樂譜10）伴奏音樂 / 搖船去
Track 21	（樂譜11）今日英雄得勝歸
Track 21	（樂譜11）伴奏音樂 / 今日英雄得勝歸

CD 2	
Track 01	（樂譜12）小烏鴉
Track 02	（樂譜12）伴奏音樂 / 小烏鴉
Track 03	（樂譜13）雲雀鳥
Track 04	（樂譜13）伴奏音樂 / 雪梅思君
Track 05	（樂譜14）墨西哥的聖誕節
Track 06	（樂譜14）伴奏音樂 / 墨西哥的聖誕節
Track 07	（樂譜15）關達拉美拉
Track 08	（樂譜15）伴奏音樂 / 關達拉美拉
Track 09	（樂譜16）農村酒歌
Track 10	（樂譜16）伴奏音樂 / 農村酒歌
Track 11	（樂譜17）親愛的父親
Track 12	（樂譜17）伴奏音樂 / 親愛的父親
Track 13	（樂譜18）依然在我心深處
Track 14	（樂譜18）伴奏音樂 / 依然在我心深處
Track 15	（樂譜19）丟丟銅
Track 16	（樂譜19）伴奏音樂 / 丟丟銅
Track 17	（樂譜20）墨西哥草帽舞
Track 18	（樂譜20）伴奏音樂 / 墨西哥草帽舞
Track 19	（樂譜21）聖母頌
Track 20	（樂譜21）伴奏音樂 / 聖母頌

編著簡歷

<u>何真真</u> 美國Berklee College of Music爵士碩士畢，現任實踐大學兼任講師；也是音樂創作人、製作人，音樂專輯出版有「三顆貓餅乾」、「記憶的美好」，風潮唱片發行；書籍著作有「爵士和聲樂理」與「爵士和聲樂理練習簿」；也曾為舞台劇、電視廣告與連續劇創作許多配樂。

<u>劉怡君</u> 美國Berklee College of Music畢，從事鋼琴教學工作多年，對於兒童音樂教育有豐富的經驗。多次應邀擔任爵士鋼琴大賽決賽評審，也曾為傳統劇曲製作配樂。